自分につながる
アート

◆

美しいって
なぜ感じるのかな？

池上英洋

筑摩書房

本文イラスト
鈴木千佳子

**自分につながる
アート**
――美しいってなぜ感じるのかな？
目 次

目次

◆ はじめに

第1章 人間とアートは切っても切り離せない?!

アートが無ければ本も無い

「美しい」と感じる動物は人間だけ？

異性に対して感じる「美しさ」って？

美しさの絶対的な基準はない

"カワイイ"のルーツ

"普遍的な"美しさ

第2章 アートはどのように生まれたか？ …… 35

- "食べるため"に生まれたアート …… 36
- そして、人はなぜか模様を付け始める …… 41
- 描かれた人の形 …… 44
- 眼の無い顔 …… 49
- 〈ミロのヴィーナス〉の腕 …… 52
- "印象派"を生んだ「類推する力」 …… 55

第3章 アートが"働く"とは？ …… 60

- 絵は最も力のあるメディアだった …… 60

見たことのないものを伝える役目 ……… 64
疑問があるなら答えましょう ……… 69
絵が伝えるメッセージ ……… 73

第4章 アートが面白いってどういうこと？ ……… 77

本物みたい！ はいつだって凄い ……… 77
アートは読み解けると面白い ……… 81
現代アートは難しい？ ……… 85
これもアートなの？ ……… 87

◆次に読んでほしい本 ……… 92

はじめに

「僕は一生美術と無関係でも生きていける」。

これは、私の身近なところにいる男性が中学生だった頃に発した言葉です。どうしてそのような話になったのかはよく覚えていませんが、私が美術史という学問を仕事にしていることから、何を一生の仕事にしたいかといった会話になったのでしょう。

どうしてそう思うの？ という私の質問に対し、彼はこう答えます。「受験に関係ないし、だから美術の授業中はテキトーにやってる」。なるほど、美術大学を目指すのでもないかぎり、たしかに大学入試に美術は必要ありませんね。彼らは高校や大学入試がその後の人生を大きく左右すると知っているので、数学や英語と違って、入試に関係ない美術には存在価値を見出しにくいのでしょう。彼によると、学校のお友達にもそのように考えている人は少なくないそうです。そして、たとえ入試に関係なくても、スポーツは体を強くするので体育の必要性もよく理解していますし、料理ができないと生活できないということで家庭科も要るのだろうと考えています。ただひと

つ美術だけが、「自分には必要ない」と言えてしまう科目なのです。

ところで、その日彼は、それまで使っていたノートがいっぱいになったようで、文房具屋さんで一冊のノートを買って帰っていました。そこで私はどうしてそのノートを選んだのか尋ねました。彼はそれに対し、学校指定のノートのサイズがあることや、科目によって横書きや縦書きが指定されていることなどを説明します。「でもその条件にはまるノートは他にもたくさんあったでしょう？ なぜそのノートにしたの？」――と、彼はさも当然のように答えます。

「ということは、見た目がカッコ良かったからそれにしたんだよね？」――それまで私の一連の質問にやや怪訝な顔をしていた彼は、あることに気付いてハッとした表情になりました。そう、彼はそのノートの見た目が気に入って、あるいは少なくとも他よりはマシな見た目だと考えてそれを選んだわけです。ということは、彼には「自分が好むデザイン」があったわけで、それを「ものを選ぶ」という行為に際しての決め手としたのです。

ノートに限らず、私たちは日常的に同じことをしています。性能や価格といった条件が同じなら、私たちは必ず自分がより好むデザインの商品を買っています。アート

「え、だって他のはダサかったから」

はじめに

にまったく無縁でも生きていけると思っていたはずなのに、一冊のノートや一本のペン、一着のシャツを選ぶだけでも、私たちは頭の中にある「これが自分にとって美しい」と思える基準に照らして判断を下します。選択の自由さえあれば、すべての人がこのような行動を取ります。それだけ、人間は「美しいかどうか」を重視する生きものと言えます。そして面白いことに、地球上に住んでいる無数の種類の動物のなかで、そのようなことをする生きものは人間だけなのです。考えてみると、これはとても不思議なことです。

私たちはなぜ「美」にそれだけこだわるのでしょう。そのような美を追い求めるために、人類は長い歴史のあいだ、ずっと絵を描き続けてきました。なぜ人間だけが、そのようなアートを必要とするのでしょう。——ではこれから、皆さんと一緒に人類だけがもつこの不思議な価値観について考えていきましょう。それはひいては、人間ってなんだろう、私たちは他の動物とどこが違うのだろう、といった考察へと繋がっていくはずです。

第 1 章

人間とアートは切っても切り離(き)(はな)せない?!

アートは、食べることや眠(ねむ)ることとは異なり、生きるためには本来必要のないものです。それなのに、私たちは絵を描(か)いたり、美術館に絵を観(み)に行ったりします。ただ、それらはいかにも趣味(しゅみ)のひとつにすぎないように感じられるので、アートに関心がないという人もなかにはいるでしょう。ですが、「はじめに」で見たように、なにかひとつを選ぶ時、誰(だれ)もが「見た目が気にいったもの」かどうかを重視します。つまり、私たちは自分でも気づかないうちに「自分が考える"美しさ"(あるいは"可愛(かわい)さ"や"カッコ良さ")」という基準を持っているわけです。このことからわかるのは、アートに完全に無関心なまま

第1章　人間とアートは切っても切り離せない？！

アートが無ければ本も無い

生きている人はまずいない、という事実です。

さらには、パスタやケーキのように「食べること」に主たる目的があるようなものでさえ、私たちはメニュー表の写真や蠟製（ろうせい）サンプルなどの「眼（め）から入ってきた情報」をもとに、美味（お）しそうかどうかを脳内で判断しています。このことは至極当然で、人類は地球上に現れた時から、キノコや草を見て、それが食べられるかどうかを判断してきたわけですから。言（い）い換（か）えれば、私たちは生きていくうえで視覚情報を常に必要としているのです。

今この瞬間（しゅんかん）、皆（みな）さんは「この本を読んでいる」わけですが、実はそのような行為（こうい）でさえ、人類がアートを必要としていたことのあかしにほかなりません。というのも、日本で出版された日本人向けの本は当然ながら日本語で書かれているわけですが、ここに並んでいる日本語の文字こそアートの一種なのです。

皆さんは、漢字が昔の中国で生まれたと思いますが、そこでは、たとえば「日」という漢字は太陽を少しずつ図案化（ずあんか）していったものと習ったはずです。「山」や

011

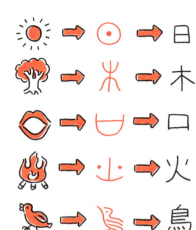

漢字のできかた

「木」、「口」や「田」などは、それらが意味しているものの形に近いので納得しやすいのではないでしょうか。「門」や「火」なども漢字が出来上がっていった過程を想像しやすいですが、「鳥」や「雨」あたりになると、いかにも頑張って作った感じですね。これらのような文字を、それらが指し示す物の「形を象って」作られたので「象形文字」と呼びます。

ほぼすべての漢字が象形文字にあたり、日本人はさらにそこから、「安」から「あ」のような平仮名を、「江」から「エ」のように片仮名を作り出しました。漢字がそれらが指し示すものの意味を含んだ「表意文字」であるのに対し、平仮名と片仮名は純粋に音だけをあらわす「表音文字」です。これは英語などで用いるアルファベットと同じ働きをします。こうしてみると、日本語の複雑さをあらためて実感します。日本について学ぼうとしたヨーロッパの友人たちも、よくそのことを嘆いています。

人類で最初に文字を作り出したのは、紀元前五〇〇〇年頃からメソポタミア地域（今の

012

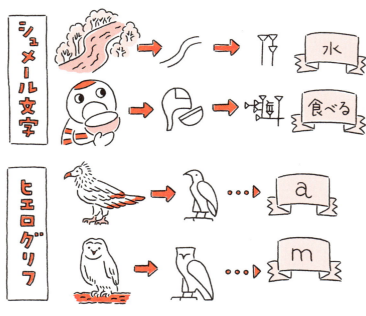

シュメール文字とヒエログリフ

イラクのあたり)に住んでいたシュメール人という民族ですが、彼らの文字も最初は象形文字でした。たとえば、川が流れる様子から、波線を二本並べて「水」を意味したり、といった具合です。そして、器の形を模して「食べ物」の文字を作り、それを口を意味する文字と組み合わせて「食べる」という動詞を作るなどしています。それらはその後、長い時間をかけて、草の茎の切断面を粘土板に押し当てて筆記する楔形文字へと発展していきました。時代が下る

トイレのマーク

このように、文字とはもともとはアートだったわけです。これに似た現象は、なにも太古の昔だけの出来事ではなく、私たちの時代にも現在進行形で起きています。ためしに、教室のまわりや家の周囲をちょっと見渡してみてください。指し示すものの形に似せて作られた図形がすぐに見つかるはずです。

たとえば、トイレの男女のマークや、非常口を示すサインがそれです。トイレのマークは、男性はこのような体型をしていて、女性はこのような服を着ている、といった一般的なイメージを形にしたものです。ただ、それらは「〜のはずだ」というステレオタイプな見方には違いないので、「女性を、いつもスカートを穿くものと決めつけるのは良くな

ごとにその形はより図案化されていき、最後にはほとんど元の形がわからない文字になっています。

ほかにも、古代エジプトのヒエログリフ（聖刻文字）など も、ハゲワシやフクロウが描かれていたりするので、象形文字であることがわかりやすいですね。ただしヒエログリフは元の形が持っていた意味を失い、アルファベットのように純粋な表音文字としてのみ用いられていました。

第1章 人間とアートは切っても切り離せない?!

い」と近年は考えるようになったため、このマークもそのうち変わっていくのでしょう。
このことから、このようなデザインは時代や地域の社会を背景として生まれ、社会の変化にあわせて変わっていくことがわかります。

そのような社会の変化によって産みだされた典型的な例があります。
インターネットは私が若い頃にはまだ無かったので、そこで皆さんが使っている「お約束の記号」はほぼすべて近年の産物です。たとえば(^_^)や(。。)といった顔文字は、喜んだ時やぽかーんとした時の眉毛や口もとの形を図案化して作られており、それらの記号を使う人の感情を上手に伝えてくれます。他国と比べて日本にはこの手の顔文字の種類が飛びぬけて多く、日本の若者文化はこのような創意工夫に長けているようです。

このように、指し示すものの形を図にして意味を伝えるものをピクトグラムと総称しますが、皆さんも交通標識やオリンピックの競技マークなどでよく目にしているはずです。

「美しい」と感じる動物は人間だけ?

私たちが生きるために眼から入ってくる情報を必要としていること、そして私たちの頭

のなかには自分なりの「美しさの基準」があることもわかりました。ではこの基準はいつ、どのようにしてできたのでしょう。

まず私たちは、感覚で受けた刺激を脳で判断しています。傷を負うと痛覚が刺激されて、その信号を受けた脳が「これは"痛い"という感覚だ」と判断します。傷を放っておくと血が止まらなかったりバイ菌が入ったりしますから、その危険を私たちに知らせるためのシステムなので、生存のためには非常に重要な感覚です。他の感覚にも、それぞれなにかしら理由があります。「苦い」という味覚は、もともとは人体にとって有毒なものを知らせるためでしたし、逆に「甘い」は体に必要な糖分やアミノ酸を積極的に摂るためにできあがった感覚です。ほかにも「眠い」は体力を回復しなさい」という命令だと言えますし、「寒い」はこのままだと風邪をひくから対策しろという危険信号だと言ってよいでしょう。

いずれの感覚も、私たちが生き残るために必要なものだったことを容易に説明できます。

その一方で、「美」にまつわる感覚や感情（これらをひっくるめて「美的感覚」と呼びます）はそれほど簡単ではありません。なぜなら、「美しい」の他に「素敵だ」や「可愛い」、「カッコイイ」などを同じ仲間に入れることができますが、それらは生存本能に必要なさ

016

第1章　人間とアートは切っても切り離せない？!

そうに思えるからです。
　そこで、美的感覚が生存本能に結びつくかどうかについて考えた人たちもいます。そのひとりがかの科学者チャールズ・ダーウィンです。彼が提唱した「進化論」は、遺伝子の突然変異によって起こった変化が、生存に有利なものであれば自然に選択されて継承されていくというものです。キリンの首がよく説明に用いられますが、たまたま首が他より少しだけ長い個体が生まれたとしましょう。その個体は他より高いところの葉を食べることができ、またより遠くを見渡せるのでライオンなどの捕食動物をいち早く発見して逃げることができます。そうやって生き残った個体の遺伝子情報が、子にも引き継がれていきます。そのようにしてちょっとずつ首が長い個体が生まれては自然選択された結果、今日のキリンになったというものです。
　では美しさが動物の生存に有利であるなら、自然選択による説明が同じようにできるはずです。この話題でよく引き合いに出されるのが孔雀です。孔雀のオスの羽を扇状に広げると、光り輝く色鮮やかな模様があらわれます。きらびやかですが、空を高く、あるいは速く飛ぶために有利なようには見えません。ダーウィンによる自然選択の考えでは、この羽の進化を説明できませんでした。そこで彼は、この羽の見た目がメスの孔雀による選択

017

を有利にすると考えました。これを「性選択」と言います。きらびやかな羽を持っているオスの孔雀は、メスにとって魅力的に見えるというわけです。

しかしダーウィンによれば、オスのきらびやかさを良いと感じる美的感覚をメスが持っていなければならないので、まるで人間扱いをしているとの批判をあびました。一方、彼と同じ時代にやはり自然選択説を唱えたアルフレッド・ウォレスは、一見ただの装飾にしか見えない孔雀の羽も、自然のさまざまな色彩のなかでは一種のカモフラージュ効果があると主張し、やはり生存に有利だとしてなんとか自然選択で説明しています。

でも、ダーウィンが言うように、オスの羽を見て本当にメスが「あら素敵」と感じているなら楽しいですね。それこそ、はっきりと「動物のなかには美的感覚を持つものが存在する」ことが証明できますし。しかし、その後のさまざまな動物の研究の成果をみるかぎり、人間のような美的感覚を持つ他の動物はいまだはっきりとは確認できていません。それに個人的には、孔雀が羽を一気に拡げたら、あれを美しいと思うのは私たち人間ぐらいで、他の動物は「怖い！」と感じるような気がします。それなら、極彩色の巨大な扇のなかに、目玉がたくさん並んでいるようにも見えますし。孔雀の羽にも敵を驚かせる効果があるわけで、やはり自然選択の結果だと言えそうです。

第1章 人間とアートは切っても切り離せない?!

異性に対して感じる「美しさ」って?

ではここで、性選択の考えを人間にあてはめてみましょう。たとえば、原始的な社会で獲物を狩っていたような時代には、男性の大きな体や力の強さ、脚の速さなどが種の保存に有利ですから、それらの要素が異性にとって魅力的と感じられても不思議ではありません。女性であれば、安産や授乳にとって有利そうに見える部分が魅力的に見えたことでしょう。豊満さや病に強そうな健康的な肌の色なども重要な要素だったはずです。性選択の考えによれば、そのような優れた要素を多く持つ異性を積極的に選択するはずです。

その場合、私たちの脳は、そのような見た目を「美しい」と本能的に感じるようにプログラムされているはずです。たしかに、狩猟生活をしていない現代社会では、そうした身体的要素は不可欠ではなくなっているにもかかわらず、先に挙げたような身体のパーツや特長は、今でも一般的に好ましい外見とされるかどうかの判断基準となっているようです。異性に対する「美しい」という感覚があることはこのようにかなり単純化して説明できますが、性選択説から説明できます。

019

さらに言えば、異性に対する「好き」という感情も、太古の昔から動物としてももともと備わっていた本能が今も残ったものと考えることができます。異性に限らず、友人に対する「好き」という感情もあるだろうとの指摘に対しては、猛獣などと比べて単独ではそれほど強くない人類が、共同体を作って集団として強くなるために適した感情だったとの説明が可能でしょう。そのために仲間になれる相手かどうかを、(友人として)"好きかどうか"で判断したわけです。

もちろん、現代人の思考回路は原始的レベルからははるかに高度化しているので、こうして発生しただろう「好き」という感情や「美しい」と感じる美的感覚も複雑化しています。「好き」ひとつとっても、「〜というアイドルが好き」や「あったかいお風呂に入るのが好き」といった対人感情ばかりでなく、「丸くてフワフワしたものが好き」や「あったかいお風呂に入るのが好き」といった表現もまた無数にあります。しかしそれらはおそらく、もとは「多幸感」や「安心感」といった感覚に由来しているのでしょう。あたたかいものや柔らかなものに包まれていれば、それだけ風邪をひいたりケガをする危険性が減りますから。「ホッとする」や「落ち着く」といった感覚も、同様に「私は今、安全な環境にいて守られている」状況を良いものと考える、つまりそのような状況を積極的に求めて生存確率を上げるために培われてきた感覚

第1章　人間とアートは切っても切り離せない?!

なのでしょう。

「美しい」はさらに高度化していて、私たちは「雨だれが窓を伝う様子」や「真っ青な空にのびる一条の飛行機雲」を美しいと感じたりします。これらは異性を美しいと思う本能的なレベルからはほど遠い感覚です。飛行機雲を美しいと感じることで、生存確率はまったく上がりません。それなのに、私たちは自分なりの「美しさの基準」を持っています。私たちはこの基準に照らして、「はじめに」で述べたように、お店でノートを選ぶ時の判断材料にしているわけです。

人によって選ぶノートが違うことからもわかるように、こうした美の基準は人によって異なります。そこから考えると、「美の基準は純粋に個人的なもの」という気がしてきます。皆さんとお友達とで、服の趣味が違ったり、好きな色が異なるのはよくあることだと思います。このことから、「全員にとって美しいもの」は無いのではないか、言い換えれば、美は人によって異なる相対的なもので、「絶対的な美の基準」など存在しないのではないか、という疑問が湧いてくるはずです。

たしかに、好きな絵は人によってそれぞれ違いますし、曲の好みだってさまざまです。しかしその一方で、美術の歴史には、何世紀にもわたって多くの人から"美しい"とされ

021

てきた作品があることもまた確かなのです。皆さんも知っている、〈ミロのヴィーナス〉や〈モナ・リザ〉などがそうです。美しさの基準が個人によって異なる、完全に主観的なものであるなら、それなのに多くの人が美しいと感じてきた作品には何かしらの理由があるはずです。

美しさの絶対的な基準はない

これまで、この不思議さを解き明かすための試みもおこなわれてきました。そのひとつが「絶対美の存在証明」です。いわば、人類が本能的に美しいと感じるようなものがあるのでは、という研究です。その可能性が高いと考えられてきたもののひとつが、正三角形や正方形、正円といった「整った形」です。そして、それらに共通する「左右均衡（シンメトリー）」や、いわゆる「黄金比」などがあります。

黄金比は1：(1+√5)/2で求められる比率で、小数になおすと1：1.618033…になります。古代ギリシャの時代から知られていて、ルネサンス時代には神聖なる比率（神聖比例）の代表例とみなされていました。イタリアの数学者ルカ・パチョーリという人が書い

022

た『神聖比例論』という本も出版されていて、そこに載せられた挿図の下絵をイタリア・ルネサンスの芸術家レオナルド・ダ・ヴィンチが描いています。ほら、やっぱりレオナルドが特殊な比率を知っていたから、〈モナ・リザ〉がこれほどまで特別な存在になったんだ、と主張する人もいて、具体的に〈モナ・リザ〉の絵のなかに幾つもの黄金比を見いだす研究もよく知られています。

なるほど、絶対的な美を用いて描いたのなら、それを多くの人が美しいと感じるのも当然ですね。では本当に黄金比を用いた図形や正方形などは、誰もが美しいと感じる

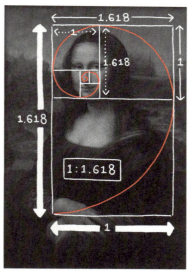

黄金比　1:1.618
〈モナ・リザ〉は、黄金比を意識して描かれたと主張する研究者もいます。

「絶対的な美」なのでしょうか。これを科学的に確かめる方法はなかなか難しく、たとえば、他の形のものも混ぜながらそれらの図形を見せて、特定の図形を見た時にだけ脳波に変化があるかを調べる実験もおこなわれたことがあります。さてその結果ですが、結局、絶対美なるものは今

のところ確認されていないのです。

　もちろん、先に見てきたとおり、性選択などの種の保存や生存本能に由来する、「好ましい」と本能的に感じられるような色や形はあるのでしょう。たとえば、異性の体型に特徴的な曲線にセクシーさを感じたりするケースです。繰り返しになりますが、人類の「好き」のメカニズムは高度化していて、恋愛の対象はなにも異性に限りません（動物の世界にも同性愛がみられるとの研究もあります）。黒髪が多い民族は金髪を美しいと思い、その逆もまたみられる現象さえ、種の保存で説明されています。遺伝子的に遠い情報を持つ人と結ばれれば、子がそれだけ多様な遺伝子情報を持つことができ、より多くの病などへの抵抗力を持つからです。

　色や形の美しさについても、同様の説明は一応可能です。夜行性ではない人類にとって夜の闇は危険であり、そこから明るい色を好むようになった、などです。あるいは、果物を採って食べる際、凹んでいたり穴が開いているものよりは、傷などがまったくない状態の果実の方が安全なので、そこから人間はできるだけ正円のような「整った形」を美しいと感じるようにできている、と考えることもできます。草木を育み大地に恵みをもたらす太陽の形に、正円の美の由来を見出す考えもあるでしょう。

024

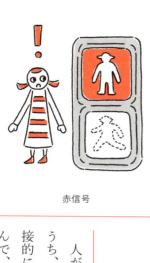

赤信号

また、赤い色は血の色なので、信号機の「止まれ」のように、世界中で危険を示す色として用いられています。「ここから先に進むと血を見るぞ」というわけです。赤は同時に火の色であるため、危険と並んで、人類はそこに活動性や畏怖の念を感じるようになったと思われます。一方、「進め」を意味する信号の色としては、青色を使う国と、緑色を用いる国とがあります。青は水や空の色であり、緑は木々の葉の色です。それらがいずれも生命と強く結びつく色で、死と対極をなしていることがわかると思います。先に柔らかいものや温かいものを好む感情について見たメカニズムとよく似ていますね。同様に、黄色は花や果実と、茶色は大地と結びつけて考えることができるでしょう。

"カワイイ"のルーツ

人が感じるさまざまな感覚や、心に抱くいろいろな感情のうち、「甘い」や「苦い」、「痛い」「寒い」は生存のために直接的に有益な感覚として備わったものです。そこから一歩進んで、「おいしい」や「まずい」、「怖い」「安心だ」などがで

きあがります。いずれも、もともとは危険を避けたり、安全性を高めるために有益な感覚や感情です。

「美しい」も本来は、相手が人であれば、性選択に際して種の保存の確率を高めることを目的としてできた感情のはずです。そして相手が人でないものであっても、先に見たように、もともとはやはり生存に有益なものや状況に由来していたのでしょう。

「美しい」の仲間の感情も同様です。たとえば「可愛い」は、本来は小さく弱いものに対して用いられる表現でしたから、生まれたばかりの赤ちゃんなどを保護したくなるような感情としてできあがったものと考えられます。人類は他の動物よりも相対的に大きな脳を持つことを選択した種なので、子がまだかなり未成熟な状態のまま産む必要があります。皆さんも、他の哺乳類の動物が生まれてすぐに立って歩き始めたり、自分から母親のおなかの中であまり育ってしまうと頭が大きくなりすぎて産めなくなってしまうからです。皆さんも、他の哺乳類(ほにゅうるい)の動物が生まれてすぐに立って歩き始めたり、自分から母親のもとへお乳を飲みにいく様子を映像で観たことがあると思います。それに比べると、人間の赤ちゃんは転がったままワアワア泣くばかりで、なんとも弱い存在です。そのまま放っておくと何も食べられずに餓死(がし)してしまうか、他の動物に食べられてしまいます。

そのため、人類には子どもを積極的に保護したくなるような感情が必要になりました。こ

026

第1章　人間とアートは切っても切り離せない?!

れが「可愛い」という感情の起源なのでしょう。

「〜でしょう」と私も書いているように、ほかにも「面白い」は好奇心を広げた方が食物や道具の多様性につながり、ひいては生存確率の向上につながったと考えることができますし、「楽しい」も共同体での集団活動を円滑に進めるために有益な感情としてできたのかもしれません。いずれも非常に高度な感情なので、起源となる理由があったとしても今ではすっかりその影は薄くなっているはずです。

さらに高度化した感覚・感情もあって、そのひとつが「懐かしい」です。これはある特定の味や匂いが、過去に体験したある幸せな状況を思い出させることを指しています。つまり、ある神経刺激によって生じた感覚が、過去の似た感覚へとつながって、脳内のデータベースから記憶を引っ張り出して追体験させるわけです。この神経刺激のなかには視覚による刺激も含まれています。昔の写真を見て懐かしさを覚えるケースなどがそれにあたります。大人になってから故郷を訪れて、幼い頃に通った小学校の前を通る時など、ほとんどの人が同じように心に抱く感情を「懐かしさ」と定義したわけです。

ただ、興味深いことに、人は一度も行ったことのない場所の写真を見ても、懐かしさを

027

覚えることがあります。私の大学の学生たちにさまざまな写真を見せたところ、彼ら自身の故郷に近い景色だと感じた写真には、当然ながらほぼすべての学生が懐かしさを覚えます。しかし、まったく似ていないただの農村の風景だったり、はては明治時代の日本を写した古い白黒写真などでも少なからぬ学生が懐かしさを感じたと答えています。

この点に関して、「サヴァンナ仮説」という説がヒントを与(あた)えてくれるかもしれません。これは今から三十年ほど前に、一〇カ国で同時におこなわれた調査結果に基づいて提唱されたものです。そこでは、異なる人種や民族の間で、好まれる風景画のタイプに違いがあるかどうかが調べられました。その結果、人種や民族の違いにかかわらず、人は青色を基調とし、水や樹が描かれ、動物や人間も登場する風景画を好むという傾向(けいこう)が確かめられました。それがアフリカのサヴァンナの景色に似ていて、そこがまさに人類発祥(はっしょう)の地と考えられていることから、「サヴァンナ仮説」が提唱されました。人はどこかで、自分たちのルーツとしての原風景(げんふうけい)を記憶しているというロマンティシズムに、当時の人々は大いに共感し、広く支持されました。今でも人気の高い考え方ですが、人類が誕生した土地がそもそもサヴァンナではないとする学説もあるため、今日では学問的にはさほど支持されていないようです。

028

第1章　人間とアートは切っても切り離せない?!

"普遍的な"美しさ

絶対的な美はない。正円や黄金比を見せても特に脳内で快楽物質が分泌されることはない。——これが今のところの科学的事実ではあります。しかし一方で、多くの人が「美しい」と感じてきた作品があるのもまた歴史的事実です。言い換えるなら、より多くの人が美しいと感じるようなメカニズムがなにかしら働いているようだ、ということがわかりました。このような美しさを、「普遍的な美」と呼んでおきましょう（普遍的とは、時代を超えて、常に変わらないことを指す言葉です）。

「サヴァンナ仮説」自体は、今日では科学的根拠に乏しいとみなされています。ただ、その仮説がうまれるもととなった実験結果、つまり国や人種を超えて「水や樹、人や動物が描かれた、青色を基調とする風景」を多くの人が好んだことは事実です。そこから、そのような風景を一種の"普遍的に"人が好む風景と言うことができるでしょう。そして、すでに見てきたように、青色は人が生命感や安全性を感じられる色であり、水や樹は生存に不可欠な要素にほかなりません。さらには動物は、生命感を抱かせるモチーフであること

029

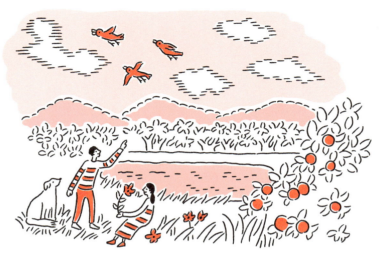

普遍的に人が好む風景

に加え、食料源そのものです。つまり、そのような風景画に描かれたモチーフは、すべて人が好ましいと感じるようにプログラムされた（あるいは、そのように感じるようになった）要素ばかりなのです。そのため、私は人類発祥の地の原風景と結びつける「サヴァンナ仮説」を支持してはいませんが、"普遍的に人が好む風景"は、やはり人類が太古の昔から自然と好むようになった風景にほかならないと考えています。

訪れたこともない土地の田園風景を見て人が覚える「懐かしさ」についても、同じ説明が可能でしょう。もちろん、現代人は動物として本来的に人類が抱く感覚をベースにしてはいますが、そこに後天的な影

第1章　人間とアートは切っても切り離せない？!

　響をはるかに多大に受けています。それは知識として得たものや、家族や育った環境、学校や友人たちから受ける影響などさまざまです。そのため、人によってはビルが立ち並ぶ夜の都会の写真に懐かしさを覚える人もいるでしょうし、月面から撮影された地球の写真を見て懐かしいと感じる人さえいるかもしれません。
　絶対的な美は無いのに、普遍的な美はある。——このことが、これまでの一連の考察から理解できたのではないでしょうか。
　人類はその誕生からほどなく、アートを創り始めました。それ以来、現代に至るまで、途切れることなく無数のアート作品が生み出されてきました。そこにかけられたエネルギーの総量は膨大なものです。繰り返して強調すべきは、アートは生存のためには直接的には役に立たないにもかかわらず、という点です。そのような一見「意味のないこと」を延々と積み重ねてきた動物は人類だけです。私たち人間は、それほどに不思議な生きものなのです。
　美術にまったく興味が無いと言っていた子の話を冒頭に書きましたが、その一方で、アートやデザインの道に進みたいけどどうしよう、と悩み始めた人もいるかもしれません。それは「それで食べていけるかしら」という悩みかもしれません。あるいは、「もっと社

031

会の役に立つことをしたほうがいいんじゃないか」、「自分の好きなことだけ一生やっていいんだろうか」と悩んでいる人もいるでしょう。私自身、この道に進みたいと考え始めた中学三年生の時に、まったく同じ悩みを抱えていたのでよくわかります。別の言い方をすると、アートがいかにも自分の趣味に留まっているように思えたからです。社会的貢献度が低いように感じられたのです。

美術は、たとえば医師が病に苦しむ人を救うような、あるいは社会的秩序を守る弁護士や裁判官、社会を安全に保ってくれる消防士や警察官のようにわかりやすく社会に貢献しているような感じがしないと思います。しかし、冒頭で見たように、ノート一冊を選ぶ時でさえ見た目が決め手のひとつとなります。私たち現代人が手に取るもの、目に映るものはほぼすべて誰かがデザインしたものです。人の手が入っていないものを探すには、手つかずの山奥に行ったりするほかありません。のどかな田園風景でさえ、人間が作り出したものなのです。この社会は、デザイン抜きでは存在しないとさえ言うことができます。

商品などのデザインに比べて、絵画などのアート作品は社会に役に立っていないのでは？　と考える人もいると思います。後述するように美術にもかつては社会的機能が明確にあったのですが、今日ではそうした役目を失っています。しかし、人は曲を聴いて楽し

032

第1章　人間とアートは切っても切り離せない?!

くなったり、映画を観てハラハラし、本を読んで感動して、スポーツをして興奮する生きものです。一枚の絵を見て、「美しい」と感じることで、その人の精神活動が刺激を受けたり、なんとなく心が豊かになったような気分になります。誰かの心に訴えかけるこの力こそ、美術が果たしている立派な社会的貢献なのです。

美術は、人間だけが自覚をもって作り出すものです。一見役に立たなそうで、しかし人間ならではの心に働きかけるもののひとつが美術です。言い換えれば、美術こそは人間と動物とを分かつものです。皆さんのなかに、もし、美術を一生の仕事にして良いのか悩んでいる人がいたら、"人間しかしない・人間にしかできない"世界のことを一生かけて追求するのは、とても有意義で素敵なことだと伝えたいです。

それでは次章から、人類が積み上げてきた美術がどのようにして生まれ、そしてどのように人々の生活や社会と関わってきたのかを見ていきます。ひとつのアート作品がもつ意味や、そこからわかることも一緒に考えていきましょう。人類の美術の歴史は、まさに「普遍的な美」をもとめる試行錯誤の歴史とも言うことができます。そして、これまで「普遍的な美」とされてきた美術を見ることによって、逆に人間が何を欲してきたか、必要としてきたかも見えてきます。それはまさに、私たち人間とはいかなる生きものなのか

033

を探る旅でもあるのです。

第 2 章

アートはどのように生まれたか？

人類は、手になにかを持って道具とし、共同生活を始めて文明をスタートさせた時からアートを生みだしてきました。ラスコーやアルタミラの洞窟に描かれた動物たちの壁画を、皆さんも教科書などで見たことがあると思います。美術の歴史は、文明の歴史とほとんど同じ長さがあり、かなりのエネルギーをそうした芸術活動に注いできました。繰り返しますが、生きるためには直接必要ないにもかかわらず、です。そんなことをするのは人間だけです。いったい、何のために──？

"食べるため"に生まれたアート

人類が初めて手にした道具は、ただの木の棒きれや石ころだったでしょう。そしてその棒を持ちやすいように折ったり、石を握ることのできる大きさに砕いたりしたことでしょう。今でいうところの「人間工学に基づくデザイン」の最も原始的でシンプルな段階が、その時点ですでに始まったことを意味します。

その後、石をより鋭くするために割って尖らせたり、さらには他の破片で端を磨いたりするようになると、これはもう立派な工芸品の一種と呼べるものになります。人類はこうして道具を加工し、さらには火を使って他の動物を遠ざけたり、暖をとるようになります。

単独では決して強くない人類は、道具と火をあやつり、集団で行動するようになって他の動物よりも少しずつ強い存在になっていきます。こうして、木の実や果実、貝などを拾い集める採集生活から、動物を狩って食料とする狩猟生活へと文明の段階があがっていきました。

その頃の人類は、岩壁にできた洞穴に住んでいました。世界各地に遺跡が残っています

第2章　アートはどのように生まれたか？

が、地面よりもかなり高いところにある洞穴に住んでいたケースも多くあります。そのなかには、切り立った崖（がけ）の中腹（ちゅうふく）にある洞穴もあります。そんなところに住むのはかなり不便に思えますが、身を守るためには適しています。それだけ初めの頃は他の動物の襲撃（しゅうげき）が脅威（きょうい）だったのでしょう。

時には、いつもより寒い冬もあったでしょう。カンカン照りが続いて草木があまり育たない夏だってあったはずです。そうなると、植物を食料とする動物の数も減りますから、狩猟生活をおくる人類にとっては死活問題となります。「来年もたくさんの馬や牛が捕（と）れますように」と人々は切実に願ったはずです。スペインのアルタミラやフランスのラスコーに残る洞窟壁画は、こうした人々の願いが生んだアートです。

南フランスにあるラスコーの洞窟には、約二万年前頃から人が住み始めました。当時、そのあたりに住んでいたのはクロマニョン人で、私たち（現生人類）と同じホモ・サピエンスの仲間

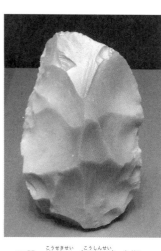

石器、洪積世（こうせきせい）（更新世（こうしんせい））中期、
マドリード考古学博物館

037

です。彼らはまだ農耕を営んでおらず、狩猟採集によって暮らしていました。一九四〇年にひとりの少年によって発見されたこの洞窟は、うねうねと二〇〇メートル以上も奥へと続いています。その岩壁に、六〇〇〇を超える像が描かれています。人の姿や模様、サインなどもありますが、最も多いのは動物の姿です。

なにしろ人類が描いた最初の大規模な絵画ですから、今のような絵具や絵筆など無い時代に、どうやって描かれたのか興味はありませんか？——彼らが筆として用いたのは木の枝や葉、綿状のもの、鳥の羽や動物の毛などです。さらには手のひらや指も使っています。絵具としたのは、木や骨を燃やしたあとの炭やさまざまな色の赤土で、それらを混ぜてオレンジ色から茶色まで作っています。そして洞窟のなかにあった地下水で溶き、粘土や時には唾液や血なども混ぜながら壁に塗っていきました。面白いことに、彼らはパイプ状の茎などを用いて描く方法も編み出していました。管に絵具を詰め、一方の端を口にくわえて、吹き矢のように壁に向かって吹くのです。この方法で、人の手型が数多く描かれました。左手が壁にピタリと左手を当てた状態で、右手でパイプを加えて色を吹き付けていたことがわかります。当時から人類は右利きが多かったのですね。その際、内陸部にあるラスコーでは大きな葉っぱや平らな石を絵皿として用い、海に近いアルタミラ

038

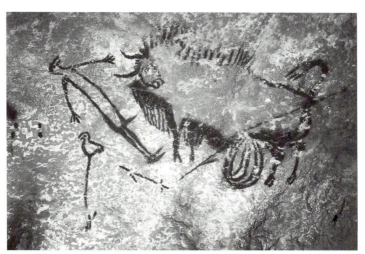

ラスコーの洞窟壁画
トーテムの杖と狩人と獲物

ではホタテなどの大きな貝殻（かいがら）が使われたと考えられています。

それにしても、洞窟に描かれた動物たちのなんと堂々としていることでしょう。一〇〇〇体ほどの動物のうち、最も多いのが四〇〇体近く描かれた馬で、次いで一〇〇体ほどの鹿が描かれています。ほかに、牛や熊、鳥やネコ科の動物の姿も確認（かくにん）できます。人の身長を超えるサイズの像も数多く描かれていて、牡牛（おうし）を描いた最も大きな像は体長が五メートル以上あります。洞窟の壁という壁を埋（う）め尽（つ）くすような数の像を描く労力は大変なものなので、なんの意味もなく単なる暇（ひま）つぶしに描いたとは思えません。動物の形や

特徴も種類ごとに非常によくとらえられていて、太い線やさまざまな色彩で描かれたその姿は実に生き生きとしています。

壁画のなかには、動物をとらえるための仕掛けや罠のような図形があり、これら動物たちが狩猟の際の獲物であることを明確に示しています。また、鳥の姿が先端に付けられた棒と、その近くに棒の持ち主らしき人の姿も描かれています。この棒に付けられた鳥は、原始社会でよく見られるトーテムだと考えられています。トーテムとはある集団や部族に結びつけられた動植物のシンボルのことです。ネイティヴ・アメリカンが部族・集団ごとに作っていたトーテムの杖（トーテム・ポール）はその代表的な例です。ということは、ラスコー洞窟に描かれた「トーテムをもつ人物」は、なんらかの祈りを捧げる役目をおっていた人だと考えられます。その人はその集団のために願いを叶える儀式をおこなったり、時には呪いをかけたりもする呪術者で、シャーマンや巫女と呼ばれます。

獲物となる動物がたくさん描かれている壁画のなかにシャーマンが描かれているなら、彼が捧げている祈りはやはり「多くの獲物が捕れますように」という内容だったに違いありません。加えて、繁殖力の高い動物たちのように、自分たちも多くの子宝に恵まれますように、とも願っていたことでしょう。動物たちは恐ろしい敵であると同時にありがたい

040

第2章 アートはどのように生まれたか？

恵みであり、人類よりもはるかに力強く、素早く動けるその能力には畏敬の念も抱いていたことでしょう。彼らにとって動物たちは「美しい」存在であり、だからこそ、描かれた動物たちは堂々として勇壮な姿で描かれているのだと思います。人類最初の大壁画は、こうして誕生したのです。

そして、人はなぜか模様を付け始める

人類は、やがて狩猟採集に加えて農耕を始めます。狩りに行ってもその日獲物が捕れるかどうかわかりませんから、穀物や野菜が定期的に収穫できると助かります。おそらく最初は、野火のあとに、たまたま散らばっていた麦などから芽が出たりしたのでしょう。いわゆる焼畑農業の始まりです。人類は、そうやって得られた麦を粉にして、こねて焼いたり蒸してパンを作ったり、米を炊いて食べるような工夫をし始めます。人類ってすごいなぁと思わされますね。シリアには今から一万五千年も前にパンを焼いた跡が残っています し、エジプトからはパン粉を練る人の姿を象った小さな石像も出土しています。

こうして"料理"と呼べるものがスタートしますが、そのためには器が必要です。採集

041

生活でも採った木の実や果実などを入れて運んだり保存するために容器は必要ですが、動物や木の皮を重ねるなどのごく簡単な物で充分だったと思います。しかし、農耕生活を始めて料理に用いるためには、熱に強く水を入れても漏れない土の器が適しています。そこで人類は土をこねて、細長くひも状に延ばした粘土をぐるぐると巻き上げたり、塊を叩いたり引っ張ったりして器にしていきます。

そうすると面白いことに、人類はなぜかそこに模様を付け始めるのです。最初は指や石で表面を叩いてたまたまできたようなシンプルな凹凸がみられるだけでしたが、ほどなく木の棒や縄をおしつけて規則正しい線を加えたり、波線を作ったりするようになります。

日本史の教科書の最初のほうに出てくる「縄文土器」は、その名の通り縄目を模様とする土器のことです。そのなかでも特に「火焔型」と呼ばれる土器が、その派手さでひときわ目を引きます。縄文時代のなかば、今から約五千年から四千年前ごろにかけて日本各地で作られた土器で、縦に長い丸い鉢状の器に、頭でっかちな装飾が付いています。それが炎の燃えあがる様子に見えることから火焔型と名づけられました。外側には深くはっきりとした線で、渦巻き模様などが付けられています。炎の装飾は四カ所あり、一応は把手のはずですが、ちょっと複雑な形なのでつかんで持ち上げるのも大変そうです。

042

第2章　アートはどのように生まれたか？

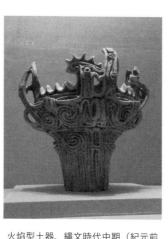

火焔型土器、縄文時代中期（紀元前3000年紀）、東京国立博物館

さて問題は、世界的に見ても珍しいこのような変テコな形の器が、いったい何のために作られたかという点です。もちろん器ですから、この中に何か食べ物を入れるなどしていたはずで、実際に米を煮炊きしたあとが内側に残っているものもあります。ですが、皆さんの家にこの器があったとして、これで雑炊などを作って食べようと思うでしょうか？——持ち運ぶにも不便そうだし、だいいち、なかの料理を混ぜたりすくったりするには、火焔型把手があまりにも邪魔です。

そこで考えられているのが、火焔型土器はなんらかの宗教的な儀式（祭儀）のために作られたとの見方です。ただ、縄文時代の集落跡のさまざまな地点で見つかっているため、神殿のような特定の場所だけで用いられたのではなく、各家庭で実際に料理のために用いられたと考える人もいます。そのような実用目的でも使われたと思いますが、しかし器本来の役目のためにはあまりにも不便なので、やはり第一には祭儀に用いられていたと考えるのが理にかなっているでし

043

よう。かつて洞窟に住んで狩猟生活を送っていた人々が動物の絵を描いて豊作を願ったように、ここでも穀物がちゃんと育って収穫できたことに感謝し、次なる年にもまた豊作に恵まれるようにとの願いがはじめの動機だったのではないでしょうか。そして炎の形をしているのも、煮炊きに使うからという理由もありますが、やはり人間を他の動物とは違うレベルの存在にしてくれたもののひとつですから、火への畏敬の念が形として反映されたのではないでしょうか。

描かれた人の形

くわえて重要なことは、火焔型土器が日本各地で見つかる点です。最初はもちろん特定の集落で製作され始めたはずですが、今のような交通機関も通信手段も無い時代にも関わらず、全国的に広がっていったのは不思議なことです。それだけ、集落の間での交流があったことがわかりますし、火焔型土器が祭儀に用いられたのなら、ひとつの宗教が同時に全国的に広まっていったと考えることができます。つまり、火焔型土器などの特定の工芸品やそこに施された装飾は、宗教のためにこそ作られ、宗教の広がりとともに各地で同じ

第2章　アートはどのように生まれたか？

ようなものが作られるようになりました。ここからは、ものづくりの歴史と宗教の歴史が同じように古く、両者の関係が強かったことがわかります。また、ある外見上の特徴・傾向のことを「様式、スタイル」と呼びますが、ある様式がどのように誕生し、遠く離れた場所にも広まって各地で作られるようになる、つまり「流行」がどのように発生するのかを、火焔型土器は私たちに教えてくれています。

さてここで大きな役割を果たしているのが「宗教」なのですが、実は美術の歴史は、さまざまな宗教と非常に強い関係を持っています。美術史を勉強していると、半分ぐらいは宗教史の勉強ではないかと思えるほどです。

まず「宗教とは何か」をざっと見ておく必要があります。この本でも、「また獲物が捕れますように」や「次の年もまた麦が無事に収穫できますように」といった古代の人々の願いについて述べましたが、そうした〝祈る行為〟がすでに宗教にほかなりません。洞窟の壁画や土器の装飾がそのために作られたことを見ても、なるほど宗教と美術はその成り立ちから二人三脚で歩み始めたことがわかると思います。

日本に最初に住み始めた人々は、これまで見てきたような炎や動物だけでなく、石や樹々、空と水と大地など、まわりにあるすべてのものに畏敬の念をはらっていました。あ

らゆるものに一種の霊(れい)が宿るとみなすこの考え方を「アニミズム」と言いますが、これが日本のもともとの宗教と呼べるものでした。このようにほどなく、世界中の宗教のほとんどに、ある"スペシャルなキャラクター"が登場します。しかしほどなく、世界各地に見ることができます。それが「神」なる存在です。

特に決まりがあるわけでもないのに、世界各地で、来年の豊作を願うとき、収穫した物の一部を捧げて感謝を伝えるやり方をとるようになります。そうなると「感謝する相手」が必要ですし、その相手は天候を左右するほどの超越的(ちょうえつてき)な力をもつ者である必要があります。そうでなければ、来年の豊作をお願いしても効果がありませんから。このような「人間をはるかに凌駕(りょうが)する存在」が「神」として創り出されたのです。

人類が神を必要としたのにはもうひとつ理由があります。他の動物と比べて身体能力に劣(おと)る人類は、頭脳を発達させて道具を使い、集団行動をとることで特別な地位を獲得することができました。人類は各地で共同生活を始め、小さな集落を作ります。集団はより大きく強くなるために、時には近隣(きんりん)の集落を襲(おそ)うなどして徐々(じょじょ)に共同体の範囲(はんい)を広げていきました。皆さんの学校でも同じだと思いますが、人は少人数でも集まれば、そのなかからリーダー的な行動をとる人があらわれるものです。しかし集団が大きくなればなるほど、

第2章　アートはどのように生まれたか？

一人の人物が全体をコントロールすることが困難になっていきます。そのため、大きくなった集団のリーダーは、自分が他人のはるか上に位置する存在であることを示す必要があります。そこで、彼らは生きながらにして神の一員である、とする戦略をとるようになります。これを「現人神」と呼びますが、たとえば古代エジプトのファラオやローマ帝国の皇帝たち、そして日本でも天皇がかつてはこの属性を与えられていました。彼らはこうして得られた特別なオーラの力で、大集団を統治する力のよりどころとしたのです。

世界各地で発生したほぼすべての文明で、かなり初期のうちに人の形をした像が作られています。なかには神の姿を考えて作ったものもあると思いますが、超越的存在である神は私たちがおいそれと見たり触ったりできないものなので、具体的な形にすることはなかなか困難です。この点については少し後でまたあつかうことになりますが、ともあれ、大昔の画家や彫刻家が、神の姿を無理やりに描け、作れと頼まれたら、恵みをもたらす「太陽」のような、誰もが神々しいと感じられる姿にするか、あるいは人間の姿に似たものになるはずです。神は私たちの願いを聞いたり、時には叱ったり罰をくだす存在なので、どうしても人間的な感情をもつ者だと思われたこと、そして部族長が現人神としてあがめられているような集団の場合、彼と神は一種の家族ですから、両者がまったく異なる姿では

047

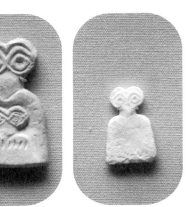

人型石像（眼の偶像）、メソポタミア地方で出土したもの、紀元前3300〜3000年頃、ロンドン、大英博物館

妙（みょう）だ、という理由などがあるでしょう。

シリアで数多く見つかった人型の像は、大きな眼を持っています。顔はほとんど眼だけ、といった感じです。石に彫られた小さなもので、神殿として使われていた建物で多く発見されています。そのため、これらは祭儀のときに神に捧げられたものだと考えられています。どうしてこのような姿をしているか、まだ完全にはわかっていないのですが、もし人の姿をあらわしたものである場合、神に何体も捧げられているのは、歴史の初期段階によく見られた「人身御供（ひとみごくう）」の名残りかもしれません。洪水（こうずい）や疫病（えきびょう）などの災難を鎮（しず）めてもらうために、生きている人間が生贄（いけにえ）として選ばれて、神にその命を捧げていた慣習です。

一方、これが神の姿をあらわしたものである場合、極端（きょくたん）に大きな眼を持つことでその超越的な力をあらわしているのでしょう。「すべてお見通しだ」といった感じでしょうか。

048

第2章 アートはどのように生まれたか？

ちなみに、日本の有名な「遮光器土偶」もやはり大きな眼を特徴としています。名前を聞いたことはないかもしれませんが、まるで宇宙人のような姿をした縄文時代末期の人型像だと言えば「ああ、あれか」と思い出せるのではないでしょうか。まるでエスキモーが付けるゴーグル（遮光器）のように見えることからその名がありますが、やはり祭儀や埋葬の際に用いられたと考えられています。日本各地でさまざまなヴァリエーションが作られましたが、いずれも眼に特徴があります。それだけ、人間は体の感覚のなかで視覚を最も重要だと考えていたのでしょう。

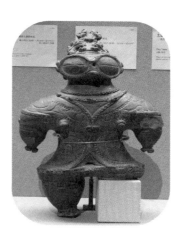

遮光器土偶、
1886年青森県亀ヶ岡遺跡出土

眼の無い顔

一方で、眼をもたない人型像も存在します。東地中海のエーゲ海に浮かぶ島々では、その温暖な気候に加えて山と海の幸に恵まれ、早くから文明が誕生しました。なかでもキクラデス諸島では、今から約五千年も

049

前の新石器時代から人々が文明をおこしました。キクラデス諸島は銅や銀、鉛や大理石の産地でもあり、青銅文化が早くから栄えました。

青銅（ブロンズ）は銅と錫の合金で、比較的低い温度で熔解するため、人類が最初に使いこなした金属となりました。メソポタミアやギリシャ、中国や日本でも、最も古い刀剣などがすべて青銅製なのはそのためです。ただ、より硬い鉄で作られた武器には歯が立ちません。しかし鉄を熔解するにはもっと高い温度が必要だったので、そのような高度な技術を最初に手にしたヒッタイト族は、またたくまに周囲の国々を圧倒したほどです。

さてキクラデス諸島で見つかったのが、細長い卵型をした石の塊、「キクラデス石偶」です。ほぼすべてが高価な大理石で作られたもので、これまでに一〇〇〇体以上が発見されています。頭部に比べると小さめの胴体や手足をもつものがほとんどですが、頭部はいたってシンプルで、眼も口もありません。しかし、私たちはこの像を見て、すぐに「人の顔だ」とわかります。考えてみれば不思議なことです。鼻でさえごく簡潔な形としてしかあらわされておらず、その他に人の顔であることを示すパーツや胴体が欠けていても、私たちの脳はこれを瞬時に顔だと判断できるのです。

人間の脳は、いつも見慣れているさまざまな図形や映像を大量に記憶しています。そし

第2章　アートはどのように生まれたか？

何かを見た時に、脳内のデータベースから、そのイメージと近いもの、似ているものを探し出し、眼に映っている映像と照らし合わせることで、それが何かを一瞬で判断しています。その際、脳内データにあるイメージとまったく同じものでなくても判断がくだせるように、ある程度のあいまいさを含んだうえで類推（るいすい）する力を持っています。そのおかげで、薄暗（うすぐら）い中でも何か縄状のものが近くで動いていたら、「あ、蛇（へび）かも！」と推理することで危険を未然に防げるわけです。

キクラデス石偶を見た時、人は脳内でそこに眼や口といったパーツを無意識に読み取っています。そうすることで、この石偶のように極度に単純化された作品も、ただの大理石のブロックではなく、人間にとって意味のある像として成立するのです。この「類推する力」を人間が持っていることで、「形をシンプルにすること」が美術のひとつの大きな要素となっています。これが「抽象（ちゅうしょう）」です。その逆に、描かれたものが何であるかをは

キクラデス石偶、ケロス島で出土したもの、紀元前2700〜2300年頃、パリ、ルーヴル美術館

つきりと示す方向の美術ももちろんあって、そちらは「具象」と呼ばれます。

〈ミロのヴィーナス〉の腕

類推する力によって、人は欠けている部分を脳内で補うことができます。「本来あるべき何かが欠けている」美術品として、おそらく最も有名なのが〈ミロのヴィーナス〉でしょう。女神が彫られたこの大理石像は、キクラデス諸島のメロス島で一八二〇年に出土しました。皆さんも見慣れていると思いますが、よく知られているようにこの女神には両腕がありません。もちろんかつてはあったはずなのですが、腕は見つからなかったのです。

ただ、ひとりの農夫がこれを発見した時点では、他にも手のひらや足先など、この女神像のものかもしれないものも一緒に見つかったそうです。しかし、発見がニュースとなって発掘調査がおこなわれ、それからパリに到着するまでに、台座の一部などパーツがいくつか失われてしまいました。

この作品は二メートルもある大きなもので、作られた当時の頭部がついたまま現存する、立ち姿の大理石製ヴィーナス像としてはほとんど唯一のものです。他にも古代ギリシャの

第2章　アートはどのように生まれたか？

ヴィーナス像がたくさんあることを知っている人もいるかもしれませんが、立ち姿ではないか、頭部が欠けているか、さもなければ後世のコピーしかないのです。そもそも古代ギリシャの彫像はブロンズ製が多く、それらは後のローマ時代に大理石でコピーが作られました。その後、ブロンズ製のオリジナル像は錆びたり、武器にするために鋳つぶされたりして失われてしまいました。

たとえばヴァチカン美術館にある名高い〈ベルヴェデーレのアポロン〉なども、失われたブロンズ像の忠実なコピーです。私たちが知っている古代の大理石像は、実はほとんどがこの「ローマン・コピー」です。オリジナルでこそありませんが、コピーとはいえ今から二千年近く前の古いものですし、腕の良い彫刻家たちによる良質な作品であることは確かです。ともあれ、そのような状況のなかでは、〈ミロのヴィーナス〉はその存在だけでも貴重なことがわかると思います。

欠けていることで、かえって人々の好奇心をくすぐるのでしょう、〈ミロのヴィーナス〉の失われた両腕がどのような形だったか、これまでさまざまな説が出されました。決着はついていませんが、私も「これではないかな」と支持している説があります。〈ミロのヴィーナス〉をよく見ると、手前に出した左脚の太腿の上の方に欠けた部分があります。

053

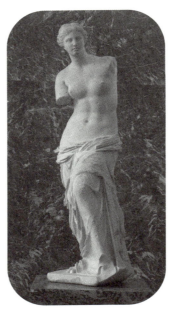

（右）ミロのヴィーナス、メロス島で出土したもの、
紀元前2世紀末、パリ、ルーヴル美術館
（左）ドイツの美術史家フルトヴェングラー（1853-1907）による復元想像図

現存する他のヴィーナス像のポーズなども参考にすると、右手は手前に下げて、左脚太腿の欠けた部分に手の先がくっついていたと思われます。同様に、最初に発見されたなかには「林檎を持っていた左手」があったとの記録もあるので、左手は失われた縦長の台座の上に置いて林檎を握っていたと考えるのが妥当なように思われます。林檎はヴィーナスがよく手にしているシンボルのひとつです。

第2章　アートはどのように生まれたか？

ちょっとうがった見方かもしれませんが、私は、もし〈ミロのヴィーナス〉に両腕が残っていたら、今ほど有名な作品にはなっていなかったのではないかと思います。もちろん端正な顔つきや大胆に体をひねったポーズのバランスの良さなど、この作品が優れている点は多いのですが、さらに「欠けている」からこそ、この作品は人がもつ「類推する力」を刺激したと言えるでしょう。「観る者の想像力を働かせる」ことこそ、美術作品がもつ大きな力のひとつです。そしてそれは同時に、見たままの姿にはしない「抽象」によるアートを生み出す力ともなるわけです。

"印象派"を生んだ「類推する力」

「印象派」という名前を知っていると思います。今から一五〇年ほど前にフランスで活動した画家たちと、彼らの作品に対して付けられた名前です。西洋の美術のなかで、日本でおそらく最も人気のあるグループでしょう。とくに、モネやルノワールといった代表的な画家たちについては、毎年日本のどこかで展覧会が開かれ、多くの来場者を集めています。

実はこのグループは、先に述べたような、人間が持つ「類推する力」があるからこそ誕生

055

これは何の絵？

しました。

まずは、ある絵の一部を近くから撮影した写真を見てください。なにやら、さまざまな濃さのピンク色の絵具が筆でペタペタと不規則に塗られています。これが何を描いたものかわかる人もいると思いますが、もしわからなくても心配しないでください。

この時点ではただの"散らばったピンク色絵具"にすぎないので。

次に、全体像を見てみましょう。これは印象派の中心人物だったクロード・モネが描いた〈ひなげし〉という作品でした。当時のパリで八回ほど開催された印象派展の第一回で展示された作品で、モネが始めた印象派という活動がいかなるものかがよくわかる作品です。ここで画家は、題名でわかるとおり土手で咲き乱れるひなげしの花を描いています。土手の上には女性と子どもの姿があり、画面の右手前の土手の下にもやはり子どもとパラソルを手にした女性が描かれています。おそらく画家の妻と、当時六歳前後だった長男をモデルに、同じ画面のなかに二度描いたのでしょう。

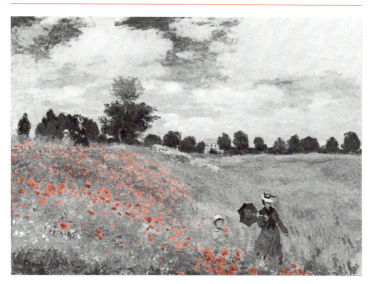

クロード・モネ、〈ひなげし〉、1873年、パリ、オルセー美術館
ここではカラーの絵を2色で再現しています。
画集やインターネットで元の絵をご覧下さい。

全体図のほうを見れば、誰もがこのピンク色の集まりを「花」だと認識(にんしき)します。そして、それらが規則的に並んでおらず、大きさも濃さも形もさまざまであることから、ひなげしの花が風にゆらめいて、ほうぼうを向いている様子さえ想像できます。しかし、先ほどの部分拡大図をもう一度見ると、花は決して花びらの形までしっかり描かれているのではなく、おおざっぱに筆で色だけが置かれているにすぎません。しかし、風景画のなかに置かれると、私たちはそれを無意識に花だと認識するので

す。これこそ、類推する力が働いた結果です。

しかし、発表された当時、印象派の作品は酷評されました。"印象"という名前さえ、批評家が「これは印象を描いたにすぎない」と批判した言葉に由来しています。批評家としては「つまりまともな絵ではない」とダメだししたつもりだったのですが、それをモネ自身が気に入って、自分たちでも使い始めました。モネとしては、「その通り、私が描いたのは印象そのものだ」と思ったに違いありません。実際に、モネがやったことは科学的にも正しいことでした。というのも、人間は草の間でゆらめく花を一枚一枚じっくりと見て、その花びらの形を見て「これは花だ」と認識しているわけではないからです。私たちは、そのようなシチュエーションでは、ただゆらゆらとうごめく色の散らばりが目に映れば、それだけで「花だ」と認識できるのです。

モネ以前の風景画は、たいてい樹々や草花、遠くにある建物や山まで、その形と輪郭線を几帳面にこまかく描き込んでいました。それが主流であり、高く評価されていたからです。しかしモネは、自分の目に映った本当のイメージそのものを描こうとしたのです。そこで、遠くにあるものは輪郭線がぼやけており、ゆらめく花のように動きのあるものはより大雑把に描きました。それこそ、観る者のがわにも無意識に「類推する力」がなければ

058

第2章　アートはどのように生まれたか？

成立しません。画家は目に映る実際のイメージのままを描き、鑑賞者は与えられたイメージを、いわば脳内で自分なりにもう一度組み立て直しているわけです。つまり、美術作品は作者が作っただけではまだ完成とは言えず、鑑賞者が脳内で再構成して初めて完成すると言うことができます。

アートがどのように"生まれ"、いかにして"作られ"るかを見てきました。次の章では、ではアートがどのような働きをもつのかを、さらに深く見ていきましょう。

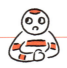

第 3 章

アートが〝働く〟とは？

多くの動物のなかで人間だけがアートを必要としたこと、そしてそれがどのように始まっていったかがわかったわけですが、さらに人間はアートにさまざまな機能を与えてきました。それらもまた、人間だけがもつ性質や社会生活によって必要とされたものです。

絵は最も力のあるメディアだった

さて、こうやって皆（みな）さんはこの本を読んでくれているわけですが、皆さんはこの「文字を読む」行為（こうい）を〝ごく自然なこと〟で〝当たり前のこと〟だととらえていると

第3章 アートが〝働く〟とは？

思います。しかしこのことは、人類の長い歴史のなかで実は非常に〝珍しいこと〟なのです。第1章で見たように、アートから出発して文字が出来上がりました。それから世界各地で民族ごとに言語が作られていきました。ただ、私たちはことばをいつの間にか聞き取り、話せるようになります。皆さんも幼い頃を思い出してほしいのですが、私たちはことばをいつの間にか聞き取り、話せるようになります。皆さんも、小学校低学年の頃でしょうか、漢字を何度も書かされて苦労したことを覚えているのではないでしょうか。〝聞く・話す〟と〝読む・書く〟ではレベルが大きく違うのです。

〝読む・書く〟を習得するためには、学校であれ家庭であれ、教育が必要です。さあまずは読んでみましょう、さあ次は書いてみましょう、といった忍耐強いやりとりが不可欠なのです。そのようなことができるのは、学校のような教育機関がちゃんと整備されている社会であるか、あるいは家庭内で時間と労力ともにそれだけの余裕がある場合に限られます。

人類は、かつては狩猟採集を中心としていましたが、その後農耕を始めて以来、ずっと農作業に最もエネルギーを割いてきました。何世紀にもわたって、ほとんどの人口が農業を中心とする第一次産業に携わっていて、次いで道具作りや商売などの第二次産業に関わ

061

る人が多く、そしてごく一部の限られた人だけがそれ以外の第三次産業をなりわいとしている人が多く、そしてごく一部の限られた人だけがそれ以外の第三次産業をなりわいとしていました。現代では通信やサーヴィス業などの第三次産業の割合が最も高いのですが、この状態は二十世紀後半からのことです。

つまり人類の長い歴史のなかで、ごく普通の人々が文字を読み書きできたのは、つい最近のことにすぎません。ほとんどの人が文字を読み書きできない時代にも文字はありましたが、それは社会のごく一部の人々のものでした。それはたとえば学者や法律家、政治に携わるような階層の人であり、あるいは神父や僧侶のような聖職者に限られていました。

手紙などの文書や書物は太古の昔からありました。しかし、それはごく一部の人が、ごく一部の人々にあてて書いたものにすぎません。それでは、そのような時代に、多くの一般大衆へ何か伝えたい場合には、何を使っていたのでしょうか。今日ではこうして本にしてしまえば済むのですが、それはできないわけです。ましてや、ラジオやテレビ、インターネットなどのメディアはまだ影も形もありません。そこで最大の力を発揮したのが、ほかならぬアートだったのです。

たとえば、「食べ過ぎは体に悪いから気を付けましょう」という内容を描いた絵があります。ゲオルグ・オピッツという画家が描いた〈悪食（大食い）〉という作品です。そこ

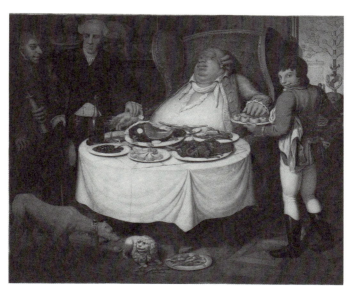

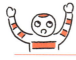
ゲオルグ・エマニュエル・オピッツ、
〈悪食（大食い）〉、1804年、個人蔵

では、中央に太った男性がいて、テーブルの上にはお肉料理や酒などがところせましと並んでいます。しかしその表情はなにやら苦しそうです。画面左には男性が二人いますが、左側の人物は大きな注射器のようなものを握（にぎ）っていて、右側の人物の手は太った男性の右手に添（そ）えられています。実はこの二名は医師で、中央の男性の脈をはかっていて、その健康状態が思わしくないことを教えてくれます。にもかかわらず、太った男性はお酒が入ったグラスに右手をのばし、左手では次なるパイを手にとろうとしています。その皿を差し出

す右端の男性は、こちらを向いてニヤッと薄笑いを浮かべています。まるで、中央の男性をもっと太らせる手伝いをしながら、私たちに「こうはなるなよ」と警告しているようにも見えます。

文字にしてしまえば一行で済む内容です。しかし、ほとんどの人が文字を読み書きできない時代にあっては、絵で伝えるしかありません。そのうえ、絵にすれば非常に多くの情報を一度に物語ることが可能です。この作品の場合、何をどうすると太ってしまうか、そして太り過ぎは健康に悪いことが伝わりますし、主人公の苦しそうな顔つきや、彼を笑う男の存在などによって、観る者に「自分はこうならないように気をつけよう」という気にさせる力があります。それこそがこの絵の狙いなのです。実際に、この絵が描かれた頃のヨーロッパはキリスト教の社会で、そこでは悪食は七つの大罪のひとつに数えられていました。それを破り続けていると死後に地獄が待っているという、けっこう大きな罪とされていたのです。

見たことのないものを伝える役目

第3章　アートが"働く"とは？

食べ過ぎただけで送り込まれてしまうとされた「地獄」ですが、(もし本当にあったとしても)死後に行くところなので、当然ながら誰も見たことがありません。さあ、そこが画家の腕の見せどころです。彼らは専門家である神学者たちの意見を聞きながら、想像力を駆使して地獄を描き出さなければなりません。そこでは、殺人や強盗などのわかりやすい罪を犯した者以外にも、がめつい生き方をした者や、怒ったり嫉妬ばかりしていた人などが送り込まれて、それぞれの罪に見合った罰を受けます。死者をいじめる係は悪魔たちです。繰り返しますが、画家はこれらすべてのイメージを自ら考え出さなければなりません。

こうして、地獄のイメージがいくつも描かれてきました。前節で登場した悪食の人は、画面中央に描かれた巨体の悪魔に食べられて、下から排泄されています。そのまわりでは、さまざまな罪を犯した人々が、数々の拷問で苦しめられています。不謹慎な言い方ではありますが、その種類は非常にヴァリエーション豊かです。

絵画を利用すれば、「悪いことをすればバチがあたるよ」というよくある教えを、話して聞かせる以上に具体的に恐ろしげなイメージにして伝えることができます。要するに、

065

より怖がらせるために効果的な方法なのです。そうやってちゃんと怖がってくれたほうが、悪いことをする人や食べ過ぎなどで病気になる人が減りますから、社会秩序を維持するためには好ましいと言えます。そのために、悪魔はより恐ろしい姿で、拷問は見るからに痛々しく。画家に想像力が求められた好例です。

悪魔や地獄と同様に、神の姿や天国も誰も見たことがありませんから、ここでも画家の工夫が必要となります。しかし、すでに述べたように、超越的存在である神は私たちがおいそれと見たり触ったりできないものなので、具体的な形にすることはなかなか困難です。これは少しやっかいな問題です。神の姿はおいそれと描くことができないからと、話して聞かせるだけにしてしまうと、やはり絵画の情報伝達力にはおよばず、「神のイメージ」なるものを上手に伝えることができません。

そして、ここにさらにひとつ難しい問題が加わってきます。それは、「ただひとつの神しかいない」と考える宗教と、「大勢の神がいる」とする宗教との違いです。前者を一神教、後者を多神教と呼びます。世界のほとんどの宗教は多神教で、ギリシャやローマ、エジプトなど各地の神話、インドを中心に信仰されているヒンドゥー教、仏教や日本古来の宗教である神道なども多神教です。一方、現在も続いている一神教の数はとても少なく、

066

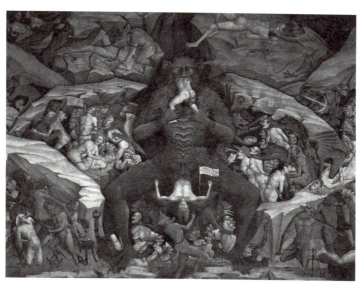

ジョヴァンニ・ダ・モデナ、〈地獄〉、1404年、
ボローニャ、サン・ペトロニオ教会

ユダヤ教とキリスト教、イスラム教ぐらいしかありません。しかし世界で今最も信者が多いのがキリスト教で、その次がイスラム教ですから、数自体は少ないとはいえ一神教の信徒の数は非常に多いです。そしてこの三つの宗教は家族と言って良い間柄（あいだがら）です。キリスト教はユダヤ教から枝分かれして誕生しましたし、イスラム教も同様です。ユダヤ教を母として、息子（むすこ）たちであるキリスト教とイスラム教を兄弟（きょうだい）にたとえることができます。ところが世界の歴史をみるとこの兄弟はずっと戦っていて、息子たちと母の間でもそれぞれいが

みあいが続いています。国際ニュースをよく見る人は、パレスチナ問題がこの家族間の衝突に端を発していることを知っていると思います。

ユピテル（英語読みでジュピター）やウェヌス（英語読みでヴィーナス）はローマ神話の神々ですが、彼らを描いた絵では、皆私たちとほとんどかわらぬ姿をしています。多神教の神々は、キャラクターがたくさんいるせいか、それぞれとても個性が強く、性格や行動も怒ったり笑ったり、嫉妬したりと非常に人間的です。一方、現在の一神教一族の神はとても厳格な感じがします。

一神教は、他の神が存在しないことが大原則ですから、ひとつの神だけが〝どこにでもいる〟状態が前提となります。もともとは〝名前が無い〟ことも一神教の神の特徴で、それは人間の言語がもつ性質との関係があります。というのも私たち人間は、ある種類の動物に「犬」と名付けると、犬とそれ以外の動物を区別します。「猫」でも同様で、さらに人間は犬と猫のなかにもさらにこまかくグループ分けをして「コッカースパニエル」や「シベリアンハスキー」などと名前を付けて他と区別していきます。つまり、人間はある対象に名前を付けることで、他と異なる存在として認識していくのです。もし名前を付けなければ区別もありません。実際に犬のなかをこまかく分けない民族

第3章　アートが"働く"とは？

もいて、彼らはそれらを区別することなく「犬」にあたる語でくくっています。一神教の神に名前が無かった理由がわかると思います。もし名前を付けてしまうと、他の神が存在する可能性ができてしまうのです。そのため一神教の神にはもともと名が無く、なんとなく「いつも、どこにでも存在する」ものとされたのです。これを「霊的」な存在と言いますが、そのために一神教の神は人間の体のような物理的な形をとることができなかったのです。

疑問があるなら答えましょう

一神教の神は、その姿を描くことができない。——この約束事を、ユダヤ教とイスラム教は忠実に守っています。そのため、古代ギリシャやローマで神々の姿をさかんに絵や彫刻で表現していたアートの創作エネルギーを、ユダヤ教徒とイスラム教徒の場合は他の形で発揮しました。それが「装飾(そうしょく)」です。

イスラム教の礼拝所であるモスクは世界中にありますが、ここではそのひとつ、フランスのパリにある大モスクを見てみましょう。これは内部の大ホールですが、美しい模様と

069

文字による装飾があるばかりで、神（彼らの言葉でアラー）の姿はどこにもありません。これは、ユダヤ教の礼拝所であるシナゴーグにも言えることです。

一方、キリスト教の絵画には神の姿が頻繁に登場します。ミケランジェロの〈アダムの創造〉という有名な絵画で、アダムと

モスク内部の装飾、パリ、大モスク
（グラン・モスケ・ド・パリ）

指先を合わせるようにして命を吹き込んでいるのも神ですし、〈キリストの磔刑〉という絵のなかで、十字架に手足を釘で打たれているキリストも神と同じものです。この場面を描いた絵画は無数にあるので、皆さんもどこかで見たことがあるでしょう。

あれ、キリスト教も一神教なのだから神の姿を描いてはいけないのでは？　と思った人がいたら、その疑問はもっともです。聖書にも「（神の）いかなる像も造ってはならない」とはっきり記されています。しかし、キリスト教は絵を使わざるをえなかったのです。まず、母体であるユダヤ教がユダヤ民族のためだけの宗教だったのに対し、キリスト教はユダヤ民族以外の民にも広げていったことです。それには以下のような理由があります。

第3章　アートが"働く"とは？

そのおかげでキリスト教は今日のような世界宗教になったのですが、その一方で、ユダヤ民族内部に留まっていれば教えを伝えるのに言語の問題はありません。しかし、異なる民族に伝えるためには言語が障壁となります。異なる言語と異なる文化背景や生活習慣をもつ異民族に、教えを伝えて信じてもらうのはそう簡単ではありません。それでも神の像を造るなという決まりを最初のうちは守っていたのですが、キリスト教はほどなくこのタブーを破ってしまいます。結果的に、ヨーロッパがその後ながくキリスト教中心の世界となったので、西洋の美術はその半分近くがキリスト教美術で占められるようになりました。

人類がはやくから宗教を必要とした理由のひとつが、人々が抱くだろう疑問への答えを用意するはたらきをもたせるためでした。それらはたとえば、「私たちはなぜ死ななければならないのか」や「なぜ男と女がいるのだろう」、あるいは「なぜ季節があるのか」といった疑問です。宗教によってそれぞれ答えが異なりますが、このような疑問に対する答えを説明する物語を、アートは大いに役立ちました。たとえば、皆さんも聞いたことがあるだろう〈バベルの塔〉は、自分たちが強いと勘違いした人類が、天にも届く巨大な塔を建てようとした物語です。しかしそれを見て、神は塔を破壊し、さらに人間たちがふたたび一致団結して神に挑んでこないよう、言語をバラバラにしてしまいます。

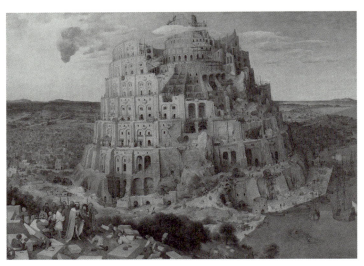

ピーテル・ブリューゲル、〈バベルの塔〉、
1563年頃、ウィーン、美術史美術館

聖書に登場するこの物語には、「神に挑むな／思いあがるな」という警告と、「なぜこの世には異なる言語を話す民族がたくさんいるのか」という疑問への説明が含まれています。ブリューゲルの絵に描かれた建設中の塔は、その壮大さで観る者の目を奪います。豆粒のように描かれた無数の職人たちが使っている道具や装置も非常に丁寧に描かれているので、絵が描かれた当時のヨーロッパでの建設工事の様子がわかります。画面左手前には、塔の建設を命じたニムロドという人物（マントを着た男性）も描かれています。

第3章 アートが"働く"とは？

絵が伝えるメッセージ

〈バベルの塔〉のように、信者への警告や疑問への回答を絵で説明した絵画は多くあります。これらは絵に期待される役目ですが、ほかにも、もっと直接的に「このようにしなさい」と教育目的で描かれた作品もあります。

ローラン・ド・ラ・イールという人が描いた絵を見てみましょう。ひとりの女性が植木鉢の花に水をやっています。

ローラン・ド・ラ・イール、〈文法の寓意（アレゴリー）〉、1650年、ロンドン、ナショナル・ギャラリー

その左腕にはラテン語で書かれた帯がかけられていて、そこからこの女性が「文法」さんであることがわかります。名前が文法？──そうなのです。絵にはしばしば、このように人間ではないものごとをキャラクター化した「擬人像」が描かれます（例えば日本のアニメのアンパンマンもアンパンの擬人化です）。

問題は、この絵は何を言いたいのか、何を伝えよ

073

うとしているのかという点です。花に水をやっていれば、当然ながら花は大きく育ち、いつかあざやかな大輪の花を咲かせるでしょう。つまりこの絵は「正しい文法や言葉遣いはその人を豊かにする」と言いたいのです。観る者への「言語もちゃんと勉強しましょう」というメッセージにほかなりません。

このような教育的なメッセージをもつ絵画が、いつも擬人像を使っているというわけではありません。ピーテル・パウル・ルーベンスが描いた〈マリアの教育〉という作品を見てみましょう。描かれている少女は、イエス・キリストの母であるマリアのまだ幼い時の姿です。となりにいる女性は母アンナで、その左には父ヨアキムがいます。右上には天使たちが飛んでいて、マリアに花で編まれた冠をさずけようとしています。マリアは左手に本を持っていて、母アンナにその内容を教わっているようです。マリアは少女時代に勉強していた、というのがこの絵に描かれた内容のすべてです。

この絵が伝えようとしているメッセージは単純です。「お手本となるべきマリアが幼い頃から勉強していたのだから、少女たちも勉強しないといけません」というものです。面白いことに、聖書にはマリアの少女時代の話は書かれていませんし、マリアについて書かれた物語でも、母から勉強を教わるエピソードはありません。つまり、あとから作られた

074

第3章　アートが〝働く〟とは？

シチュエーションを描いたものなのです。それにはわけがあります。

この絵が描かれたのは一七世紀の、今のオランダとベルギーにあたる地域でのことです。同地域で、商業がとてもさかんになった頃です。ただ今日のような大企業はまだなく、その多くがいわゆる家族経営による個人商店を営んでいました。当然ながら働き手はその家の夫であり、妻でした。商店を営むためには、帳簿も付けないといけませんし、契約書だって交わす必要があります。つまり、読み書きがちゃんとできないといけなかったのです。

先に述べたように、長い歴史のなかで、一般庶民が読み書きできるようになったのはご く最近のことです。それ以前の時代でも、商業の発達にともなって増えた商人たちはみな読み書きができました。しかし、そのほぼすべてが男性だけで、女性は家事労働のみ担当していたため、読み書きを習うことがありませんでした。しかし、こと都市に住む人々に限れば、一七世紀のこの地域ではかなりの割合で読み書きできる女性がいました。そう

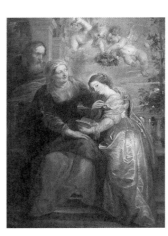

ピーテル・パウル・ルーベンス、
〈マリアの教育〉、1630–35年頃、
アントウェルペン、王立美術館

075

でないと仕事にならなかったからです。

ただし、今日のような学校はまだ無かったので、教育はおもに家庭内でおこなわれました。それまでの時代や他の地域と異なり、「家庭内での女子教育」が初めて必要になったのです。この絵は、母が娘(むすめ)に読み書きを教える様子を描いたものです。つまり「マリアとアンナに見習って、家庭内で勉強しましょう」とのキャンペーンだったわけです。アートは、このように時代と地域のニーズに合わせて作り出されるものなのです。

第 4 章

アートが面白いってどういうこと？

人間はアートを必要とすること、そしてアートがさまざまな役割を果たしてきたことがわかりました。もう「アートは私には無関係なもの」と言い切れる人はいないはずです。ただ、それでもなお、「でもアートはよくわからないから、つまらない」という人はいるかもしれません。この章は、主にそんな人のために書きます。

本物みたい！ はいつだって凄い

ある日、古代ギリシャの画家ゼウクシスとパラシオスのどちらの絵がより優れているか競うことになった。ゼウクシス

かった。しびれを切らせたゼウクシスが近寄って幕を開けようとしたところ、なんと幕自体が描かれた絵だったのだ──。

これは、今から約二千年前に古代ローマのプリニウスという人によって書かれた物語です。話のなかに登場するふたりの画家は、プリニウスよりもはるか昔の時代に活躍し、なかば伝説的な存在になっていました。真偽はともあれ、古代からどのような絵画が「巧い」とされていたかがよくわかります。実際にあるものを見て、そのとおりに描くことを「写実」と言いますが、鳥が間違って啄もうとするほど葡萄を本物そっくりに描けること

ドミニク・アングル、〈ジョゼフィーヌ゠エレノア゠マリー゠ポーリーヌ・ド・ガラール・ド・ブラサックの肖像〉、1853年、ニューヨーク、メトロポリタン美術館

は実に巧みに葡萄の絵を描いたので、幕を開けた途端、葡萄を啄もうと一羽の鳥が降りてきた。人々はそれを見て驚嘆した。一方、パラシオスは描いた作品に幕をかけたままで、なかなか見せようとしな

078

が理想的な写実だとされていたわけです。

絵にはいろんなタイプの「魅力的な絵」がありますが、まずは本物そっくりに描く技術が競われました。高い写実力で知られる画家のひとりドミニク・アングルによる肖像画を見てみましょう。ドレスのシルク素材の光沢や、薄いレースを通してその奥の肌が透けてみえる感じといい、何から何まで実物のようで、「こんなに上手に描けたら楽しいだろうな」と私も思ってしまいます。

先に紹介したプリニウスの物語ですが、その後半部分では、「巧い」と評価された要素がもうひとつ加えられています。幕のように思わせておいて絵だったというオチ。——つまり本物そっくりに描くだけでなく、それを利用してひとの眼をだまして驚かせること。これが「だまし絵」と呼ばれる技術です。

ホーホストラーテンはこの技術を得意とした画家ですが、彼の〈手紙留め〉という作品は、額縁

サミュエル・ファン・ホーホストラーテン、
〈手紙留め〉、1666–68年、
カールスルーエ州立美術館

079

ジャン゠レオン・ジェローム、
〈ピュグマリオンとガラテア〉、1890年、
ニューヨーク、メトロポリタン美術館

時の人々はそれまで、これほどリアルな画像を見た経験はなかったはずですから。

"本物そっくりアート"の伝説としてよく知られているのが、ピュグマリオンの物語です。ピュグマリオンは自ら彫った女性の彫像を気に入ったあまりに、恋に落ちてしまいます。愛の女神が彼の願いを聞き入れて、彫像に命を吹き込みます。彼らは夫婦となり、幸せな一生をおくりました、めでたしめでたし、というストーリーです。ジェロームの絵は彫像がまさに人間に変わりつつある瞬間を描いたもので、生身の人間がもつ肌色をした上半身

に見えるような枠まですべてが絵です。当時はこのように壁掛けのバインダーのようなものがあり、そこに手紙やちょっとした小物をはさんで留めていました。この絵も壁に掛けるものなので、そこに実際の手紙留めがあると思い込んで、手をのばして触って初めてだまし絵だと気付いた人もいるでしょう。写真やテレビの無い時代ですから、当

第4章　アートが面白いってどういうこと？

アートは読み解けると面白い

ピュグマリオンの絵は、もともとのストーリーを知らないと、「なぜこの女性の脚は途中から白いんだろう」と不思議に思うだけで終わるかもしれません。前章でみた〈文法の寓意〉や〈マリアの教育〉でも、やはりそれらの意味するところやストーリーを知らないと、それぞれ「なぜか片腕にリボンを垂らしたまま、花に水をやっている人」と「本を読んでいる少女」というだけの理解に留まっていたことでしょう。ここからわかることは、

はピュグマリオンとキスをしていますが、太腿から下はまだ大理石のままのようで、硬く冷たい質感で表現されています。なんという巧みな描写でしょう。

画家ジェロームの時代には、ピュグマリオンをテーマとする絵がいくつも描かれました。というのも、彼らは今の美術大学にあたるアカデミーに教師や学生として所属していて、そこでは「芸術作品が生命を宿すほどにリアルであること」が理想とされていたからです。ピュグマリオンの伝説は、まさに芸術作品に生命が宿るストーリーですから、アカデミーの人々にとっての理想形とみなされていたのです。

081

ジョン・エヴァレット・ミレイ、〈シャボン玉〉、1886年、リヴァプール、ユニリーバ

「意味がわからないと充分には楽しめないアートがある」という事実です。特にこれは二十世紀になるまでのアートについて言えます。すでに述べたように、それまでは文字を読み書きできる一般大衆が少なかったので、大勢の人に伝えたいメッセージなどは絵で伝えるしかなかったからです。

ここではあと二作品だけ、読み解きにトライしてみましょう。一枚目の絵では、ひとりの少年が座っています。その目線の先には、ひとつの大きなシャボン玉が浮かんでいます。彼は手にしたパイプを使って、シャボン玉で遊んでいるところなのです。さて、この絵はどんな意味を持つのでしょう。——シャボン玉の特徴って何でしょう。それは、とっても綺麗で、でもすぐに消えてしまうところです。そのため壊れやすく、「はかないもの」をあらわす時によく使われます。そして実は、少年自身も同じ意味を持っています。皆さんはまだ若いと思いますが、もっと幼い時もありましたね？　私にももちろん幼い時期はあ

りましたし、皆さんの年頃だった時期もあります。でも今は、もうすっかりいい歳になってしまいました。何が言いたいかというと、少年の時期も、あっという間に過ぎ去ってしまう、ということなのです。シャボン玉も少年期も、すぐに失われてしまうほど、時は速く過ぎ去ります。だからこそ、今を大事に、有意義に過ごしましょう――。これがこの絵が伝えようとしているメッセージなのです。

もう一点の絵には、四人の人物が描かれています。手前のふたりが女性で、奥にいるふたりが男性です。左の女性は楽器を奏で、頭には花の冠をつけています。彼女にキスをしている男性は、よく見ると左手をのばして右手前の女性の肩も抱いています。その背後では、寒そうな恰好をしている男性が、寂しそうに三人の様子を眺めています。

彼らは四人でひと組をなす「擬人像」です。次の行へ読み進む前に、何なのかちょっと考えてみてくだ

バルトロメオ・マンフレディ、
〈(絵の題名は本文で)〉、1610年頃、
デイトン（アメリカ）、
デイトン・アート・インスティトゥート

四つでひとつのセットになるものはいろいろありますが、この作品の答えは〈四季〉です。では、それぞれ誰がどの季節にあたるかわかりますか？　まず左手前で愛の調べを奏でているのが「春」で、花咲く季節なので花の冠をかぶっています。その背後にいる左の男性が「秋」で、春にキスをしているのは、春に開いた花が実をつけて、秋に収穫されることを意味しています。ちょっと暗くてわかりづらいですが、秋は葡萄で編んだ冠をつけています。秋は同時に、いかにも健康そうな「夏」の肩を抱いています。良い収穫をえるには、日照時間も長く雨も多い夏を過ごすことが不可欠なので、夏とも仲良くしている必要があるからです。ただひとり「冬」だけのけ者にされているのは、彼だけが収穫に関係ないからなのです。

まったくストーリーがわからなくても、色の鮮やかさや表現の見事さなどで絵を楽しむことはできますが、さらにこのように意味がわかると、絵は一層面白くなります。そして興味深いことに、私たちは絵の意味を説明されてようやく内容を理解できるのですが、それらの作品が描かれた当時は、誰もがすぐに「あ、四季だ」とわかったという点です。しかし、それも不思議なことではありません。それだけ絵は当時の最大のメディアとして、

第4章 アートが面白いってどういうこと？

現代アートは難しい？

「なんらかの意味を伝える」という働きをもっていて、日常的に使われていたからなのです。

「現代アートがよくわからない」という感想をよく耳にします。その「わからなさ」は、前の節で見たような絵の「わからなさ」とはまったく異なります。というのも、現代以前のアートには、「多くの人に何かを伝えるメディア」としての役目がありました。しかし、現代では新聞やラジオ、テレビやインターネットといった、より強力なメディアがあるため、アートはメディアとしての使命を終えてしまいました。その結果、メディアだった頃のアートの「伝え方」を私たちは忘れてしまっているので、前節で見たような「わからなさ」が生まれたわけです。言ってみれば、アートがかつて持っていた意味の読み解き方を忘れてしまった"だけ"です。

しかし、現代アートの事情は異なります。すでにメディアとしての役目を他のメディアに譲ってしまっているので、簡単に言うと、アートは「何をして良いかわからない」悩み(なや)を抱(かか)えていると同時に、「何をしても良い」自由をも獲得(かくとく)したのです。そのため、「何も伝

えようとしない」アートもあれば、「何かを考えさせようとする」アートもあり、なかには「そもそもアートって何なのかを問う」ものもあります。

"わからないアート"の代表格とされるのがピカソです。彼の絵を見て、「へたくそじゃん、僕にだって描けるよ」というような反応をする人もけっこういます。どこがすごいのかよくわからないけど、やたら有名なので偉いんだろう——皆さんもそう思っていませんか？

彼の〈泣く女〉は、タイトルが示す通り、ひとりの泣いている女性を描いたものです。しかし、ふたつある眼は実際のそれとはまったく違うし、おまけに鼻らしきものの片側に、眼がふたつとも描かれています。そのうえ顔の表面は、およそ生身の人間とも思えないような変な色や奇妙な線で覆われています。それでも私たちがこれを泣いている女性だとわかるのは、先に述べた「類推する力」のはたらきによります。

つまり、実際の女性と、絵の中の女性は大きく違います。このことは大きな意味をもち

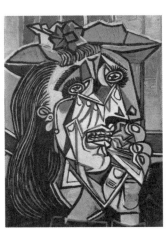

パブロ・ピカソ、〈泣く女〉、1937年、ロンドン、テート・モダン

第4章　アートが面白いってどういうこと？

ます。これまで見てきたように、昔から画家たちは、目に見えるとおりに写実的に描くよう努力してきました。その背景には、「万物の創造主」である神が創った自然こそ最も美しいとするキリスト教の思想がありました。

ピカソがしたことは、こうした「こうあるべき」という常識を壊すことでした。「芸術は自然ではない」や「創造は破壊から始まる」と彼は言っています。そこで彼はモチーフをいったんバラバラにして、画面の上で再び組み上げる方法をとりました。〈泣く女〉の眼や指が、本来そこにあるはずのない場所に描かれているのはそのためです。彼が始めたこの手法を「キュビスム」といいますが、ピカソのまたひとつ凄いところは、ほどなくそれをあっさり捨てていることです。彼は青色を基調とする暗い画面の「青の時代（ブルー・ピリオド）」に始まり、「キュビスム」を経て「シュルレアリスム」へと、惜しげもなく自分のスタイルを変えながら、新しいスタイルを次々に創り出していったのです。

これもアートなの？

ピカソが美術の歴史のなかでなぜ大きく扱われるのかがわかったと思います。そして彼

087

以外にも、「こうあるべき」という常識を壊した人たちがいます。そのなかのひとりがマルセル・デュシャンです。彼が開いた新たな扉は非常に多いのですが、ここではそのうちの二枚を覗いてみましょう。

一九一七年、ニューヨークで開かれる展覧会に、ひとつの応募作品が届きます。リチャード・マットという人物から送られてきたそれは、〈泉〉というタイトルが付けられ、作者のサインが書かれていました。審査員は皆あっけにとられました。なぜならそれはごく普通に売られている便器だったからです。

マットとは、デュシャンが考えた偽名です。実は彼は審査員の一員だったので、うろたえる同僚たちを眺めていました。審査員たちが頭をかかえたのは、この展覧会はそれまでの他の展覧会に反発して始まったもので、審査が無いことをスローガンにしていたからです。つまり誰のどのような作品でも展示されるはずなのですが、結局委員会は〈泉〉を展示しませんでした。

さあ、皆さんがもし審査員だったらどうしますか？　デュシャンはこの便器を買ってきただけなので、自分で作ったわけではありません。ではこの作品の「作者」はいったい誰なのでしょう。この便器を設計した人でしょうか、それともそれにしたがって部品を組み

第4章　アートが面白いってどういうこと？

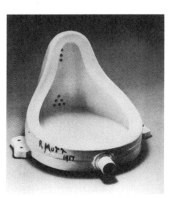

マルセル・デュシャン、〈泉〉、
1917年、現存せず

上げた人でしょうか。機械を用いて製造されるのですから、ひょっとすると作者は機械かもしれません。

もうひとつ問題があります。審査員は、「美術品とは美しくあるべきもの」という常識に従いました。でも、誰が便器を「美しくないもの」と決めたのでしょう。排泄だって、食べることや眠ることと同じように、人間が生きるために必要な行為です。その役に立っているわけですから、便器も大事なものですよね。それに、そもそも美術品は美しくなければいけないのでしょうか。醜いものだって、人をギョッとさせたりハッとさせる力があるではないですか。それならそれらにも立派な作品としての価値や魅力があるはずです。

そして、三つめの問題はこの本の最初に扱ったテーマと同じです。そう、「美しさ」とはいったい何か、という問題です。私たちは、美しさは基本的に個人的なものであること、しかし普遍的な美しさもあること、そしてそれらは遠い過去までさかのぼれば、私たちが人間として

誕生し、人間として生きるために必要だった、あるいはつくられていった感覚・感情に由来することをすでに見てきました。そこから照らして考えれば、何かを見て「美しい」と思えば、やはりその人にとってそれは「美」なのです。逆から言えば、誰も「美しい」と思う人があらわれていないものは、やっぱりまだ「美」ではないのです。〈泉〉のケースでは、便器にアートとしての価値を見いだしたのはデュシャンであり、その瞬間から彼にとってその便器はアートとしての価値を見いだしたわけです。そう考えれば、"アートとしての便器"の作者はデュシャンにほかならないのです。

この「作者は誰か」問題をさらにあざわらうかのような実験を、デュシャンは一九六八年におこなっています。ピアノの前にじっと座っているだけで何も弾かない「四分三三秒」という曲で知られる前衛音楽家ジョン・ケージとデュシャンの公開試合です。このチェス盤は電子音源に繋がっていて、マス目ごとに異なる音が鳴るようになっていました。ふたりが駒を動かすたびに、置いたマス目の音が鳴ります。つまり、チェスをすると自動的に演奏されて作曲されるわけです。

ここでもやはり、作曲家は誰かという問題が生じます。それはプレーヤーであるふたりなのでしょうか。あるいはチェス盤や電子音源なのでしょうか。チェスの試合展開は毎回

090

異なるので、そのたびに新しい曲が生まれます。そこから考えると、作者は「試合展開」そのものであり、「偶然」だと言い換えることができます。もはや人間ですらないのです。

これからはAI（人工知能）が曲を作ったり絵を描くようになるでしょう。AIによる作品の展覧会を私たちが観に行く日も来るでしょうし、ひょっとするとその作品を観るのもAIになるかもしれません。私たちは、そしてアートはこれからどうなっていくのでしょう。

この本をきっかけに、自分にとっての「美しさ」って何だろう、と考えてみてもらえると幸せです。そこから、あなたなりの「アート」が、あなたにしかない「アート」がきっと見つかるはずです。

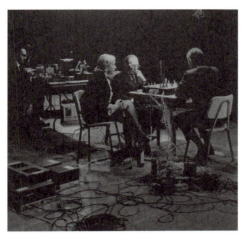

デュシャンとジョン・ケージによる、電子音源付きチェス盤の公開試合、1968年の記録写真（右からケージ、デュシャン、デュシャンの妻ティニー）

次に読んでほしい本

渡辺茂(わたなべしげる)
『美の起源——アートの行動生物学』
共立出版、2016年

本書の第1章で探った「動物としての人間の本能と、アートにはどのような関係があるか」という問題について、もっと知りたいと思った人におすすめします。孔雀(くじゃく)の羽や「サヴァンナ仮説」なども出てきます。ほかにも、押(お)すと映像が流れるボタンを猿(さる)に与(あた)える実験の話なども面白(おもしろ)いです。一方のグループには同じ映像が繰(く)り返し流れるだけのボタン、もう一方のグループには押すたびに別の映像が流れるボタンを置いたところ、前者のグループは途中(とちゅう)で押すのをやめてしまいました。ここからは、視覚刺激(しかくしげき)に求めている質の話や、「飽(あ)きる」というメカニズムの問題が浮(う)かび上がります。面白そうでしょう?

次に読んでほしい本

カイシトモヤ『たのしごとデザイン論　完全版』MdN、2021年

同じ美術創造活動でも、「アート」でくくられるものは絵画や彫刻といった分野を指し、「デザイン」は商品パッケージやポスターなどを指す用語です。前者を「純粋芸術」、後者を「応用芸術」と呼び分けることもあります。デザインは、より商業活動に密接に結びついていて、それだけ社会性が強い美術分野です。私は本書の冒頭や第1章でデザインについてもかなり触れましたが、デザインとは何かについてはまだまだ十分な説明ができていません。その点、この本はデザインがどのようにできあがっていくか、何のためにあるのか、デザインを仕事にするとはどのようなことかといったことを知るのに最適な本です。

小林留美『美学をめぐる思考のレッスン』藝術学舎、2019年

私が専門としている美術史は、文字通り美術の歴史を研究対象とするもので、歴史学の

一分野を成しています。一方、美学という学問もあって、こちらは美とは何かについて考察する、哲学の一分野です。プラトンやアリストテレス、カントやヘーゲルといった名前がバンバン登場するので「難解そうだ」と敬遠されがちですが、本書でも扱った「人間にとって美とは何か」という問題への理解を深めるためには必要な学問です。この本は、ともすれば固有名詞や専門用語ばかりで難しいものになってしまう美学という学問について、「せんとくん」や「インスタグラム」などの平易な入口から説きあかしてくれます。とっても薄い本です。

山口つばさ
『ブルーピリオド』

講談社、2017年～
（連載中）

人気の高い漫画で映画化もされたので、もう読んだという人も多いかもしれません。主人公の高校生、矢口八虎がある日美術室で一枚の絵を目にします。それは美術部の部長が描いた天使の絵で、その瞬間から八虎の人生が大きく変わっていきます。美術部に入部した彼は画家の道をこころざし、青春のすべてを創作にかける日々が始まります。この漫画は、単なる成長物語にとどまらず、彼の試行錯誤や周囲の人々との交流を通して、「セザ

次に読んでほしい本

ンヌのどこが凄いのか」「ピカソはなぜ巨人なのか」といったアートへのさまざまな疑問がすんなりと理解できる点も素晴らしいです。

現代アート、超入門！

藤田令伊　『現代アート、超入門！』　集英社、2009年

現代アートはとっつきにくい。——これは私もよく耳にすることばです。美術館に行くと、山や人物のようにわかりやすいモチーフではなく、なにやら絵具を好き勝手に塗りたくったような絵が掛かっている。あるいは絵でさえ無く、床に石や金属ブロックがただゴロンと置かれている。なんじゃこりゃ？　と"ひいて"しまう人がいるのもよくわかります。しかし、本書でも少し触れましたが、現代アートが投げかける問題というのは非常に多いのです。まさに「考えさせる」ことにその最大の意義があるとも言えるでしょう。この本は、そうした現代アートの「わからなさ」について、優しく楽しく一緒に考えてくれます。

池上英洋

いけがみ・ひでひろ

1967年、広島県生まれ。東京藝術大学卒業、同大学院修士課程修了。現在、東京造形大学教授。専門はイタリア・ルネサンスを中心とする西洋美術史・文化史。『レオナルド・ダ・ヴィンチ──生涯と芸術のすべて』で第4回フォスコ・マライーニ賞を受賞、2007年に開催された「レオナルド・ダ・ヴィンチ──天才の実像」展では日本側の監修者となった。『西洋美術史入門』、『西洋美術史入門〈実践編〉』、『死と復活──「狂気の母」の図像から読むキリスト教』『錬金術の歴史──秘めたるわざの思想と図像』『「失われた名画」の展覧会』など著書多数。日本文藝家協会会員。

ちくまQブックス
自分につながるアート
美しいってなぜ感じるのかな？

2024年12月5日 初版第一刷発行

著 者	池上英洋
装 幀	鈴木千佳子
発行者	増田健史
発行所	株式会社筑摩書房
	東京都台東区蔵前2-5-3 〒111-8755
	電話番号03-5687-2601（代表）
印刷・製本	中央精版印刷株式会社

本書をコピー、スキャニング等の方法により無許諾で複製することは、法令に規定された場合を除いて禁止されています。請負業者等の第三者によるデジタル化は一切認められていませんので、ご注意ください。乱丁・落丁本の場合は、送料小社負担にてお取り替えいたします。
ⒸIKEGAMI HIDEHIRO 2024 Printed in Japan　ISBN978-4-480-25158-9 C0370